神策軍碑

彩色放大本中國著名碑帖

孫寶文 編

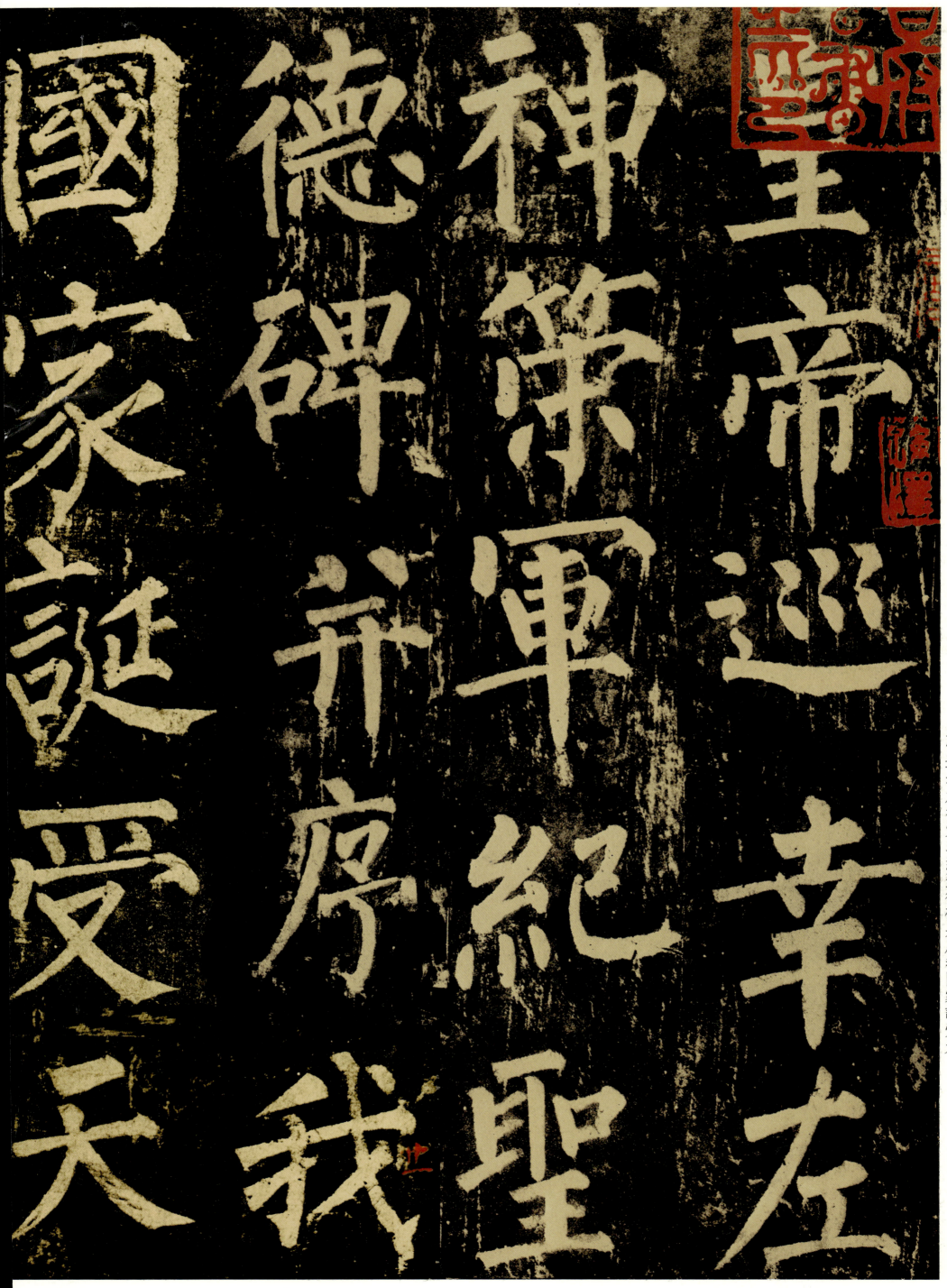

皇帝巡幸左神策軍紀聖德碑并序 我國家誕受天

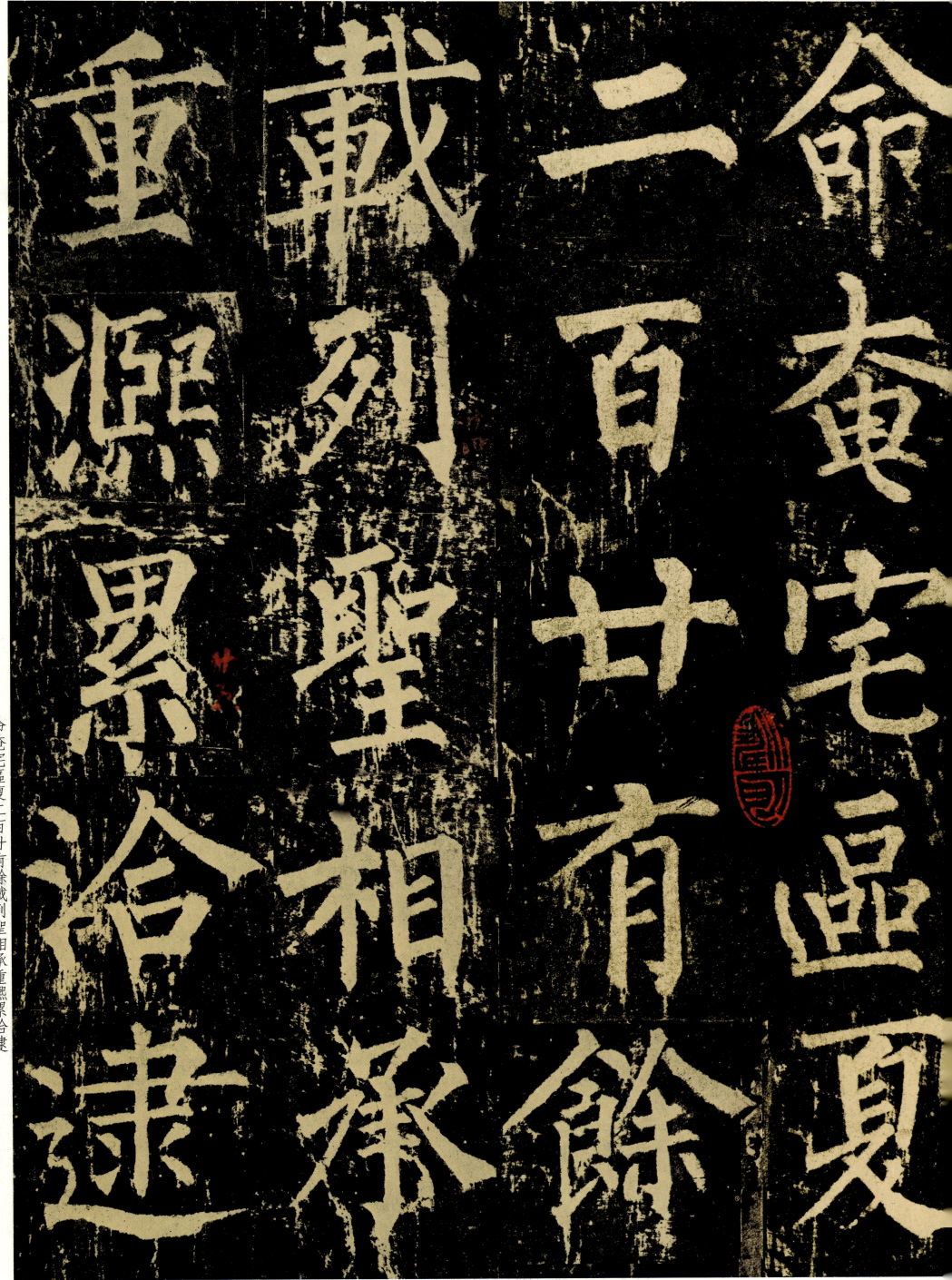

命奄宅區夏二百廿有餘載列聖相承重熙累洽逮

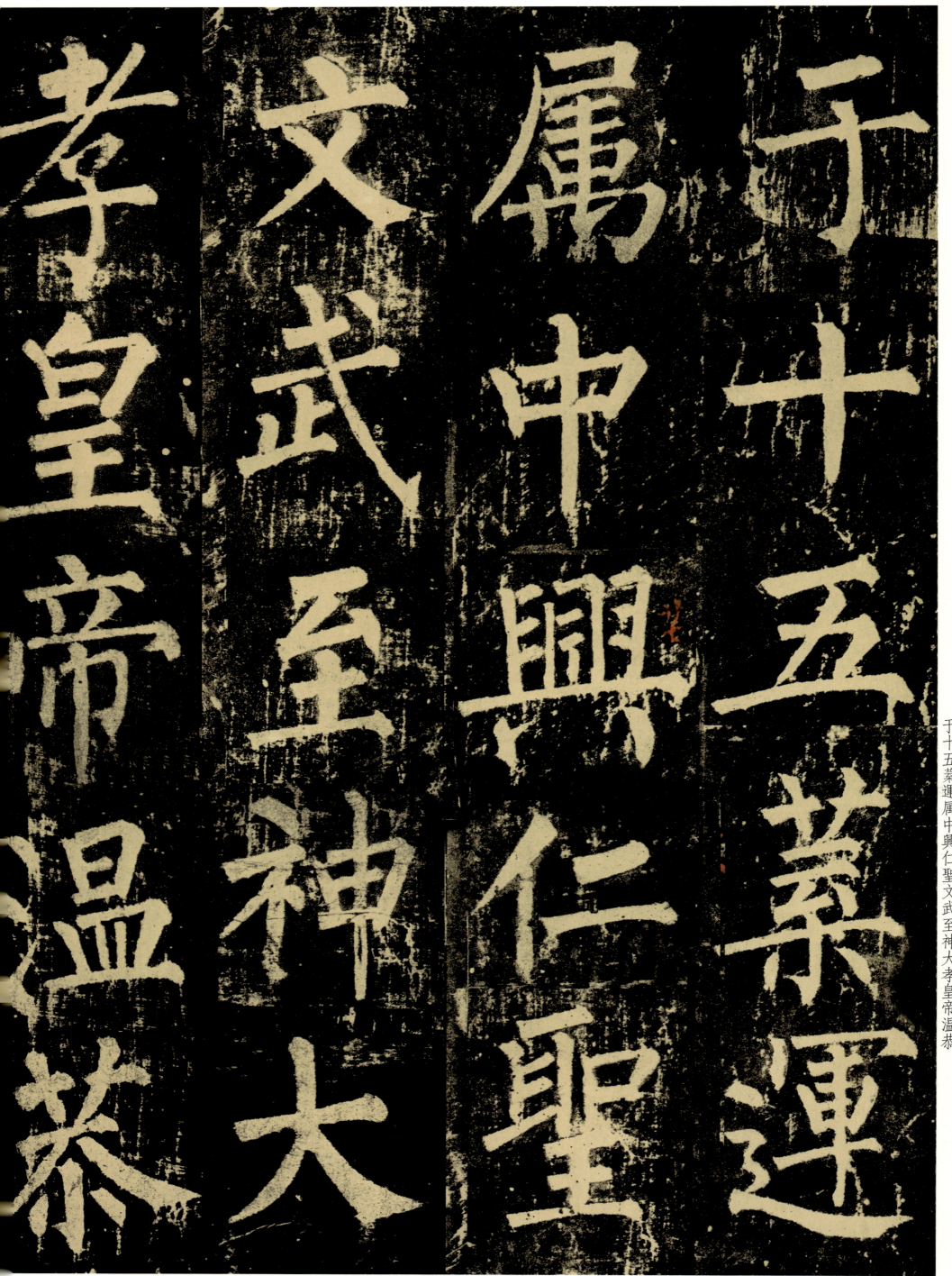

于十五葉運属中興仁聖文武至神大孝皇帝温恭

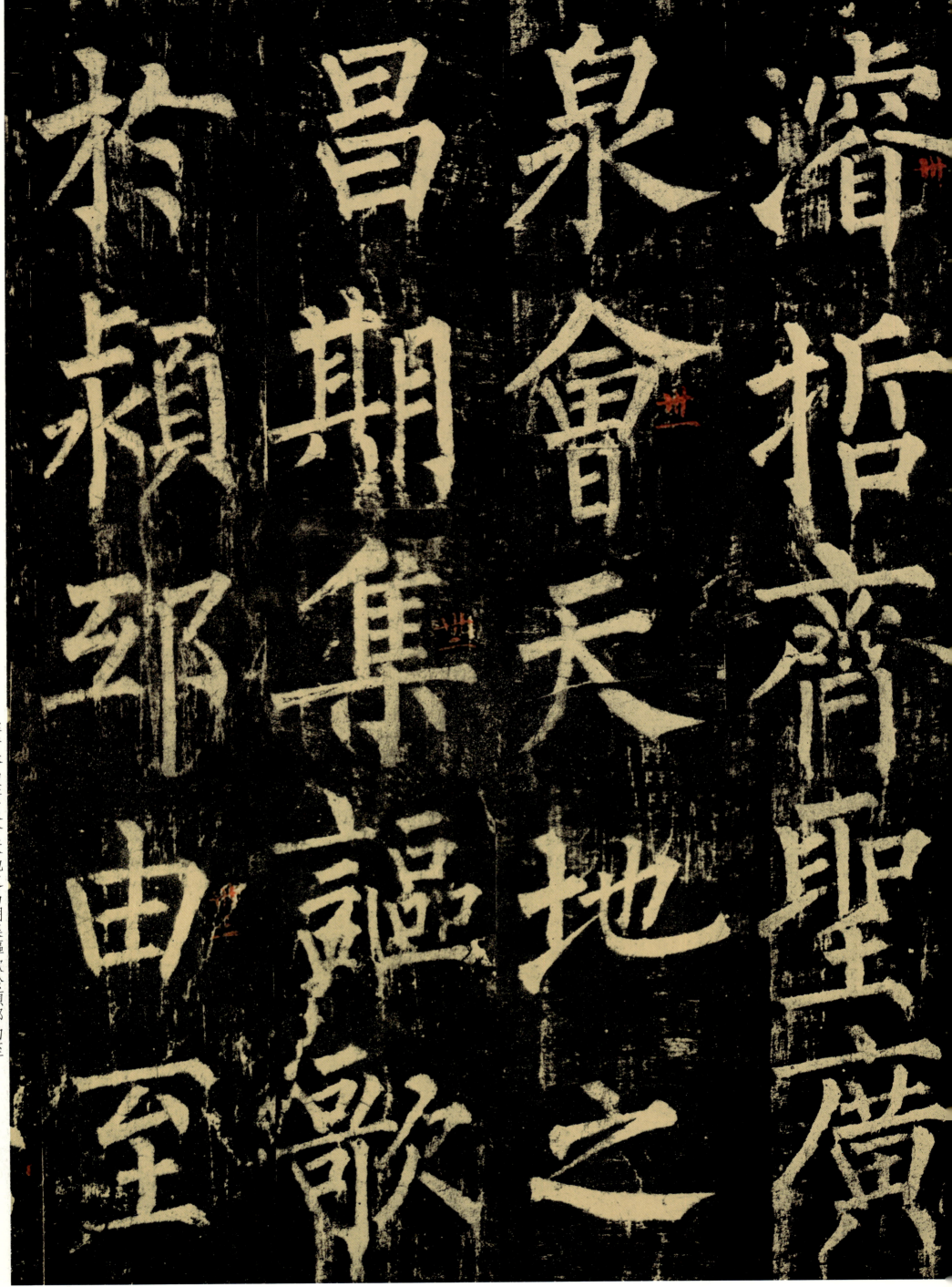

濬哲齊聖廣泉會天地之昌期集謳歌於潁邸由至

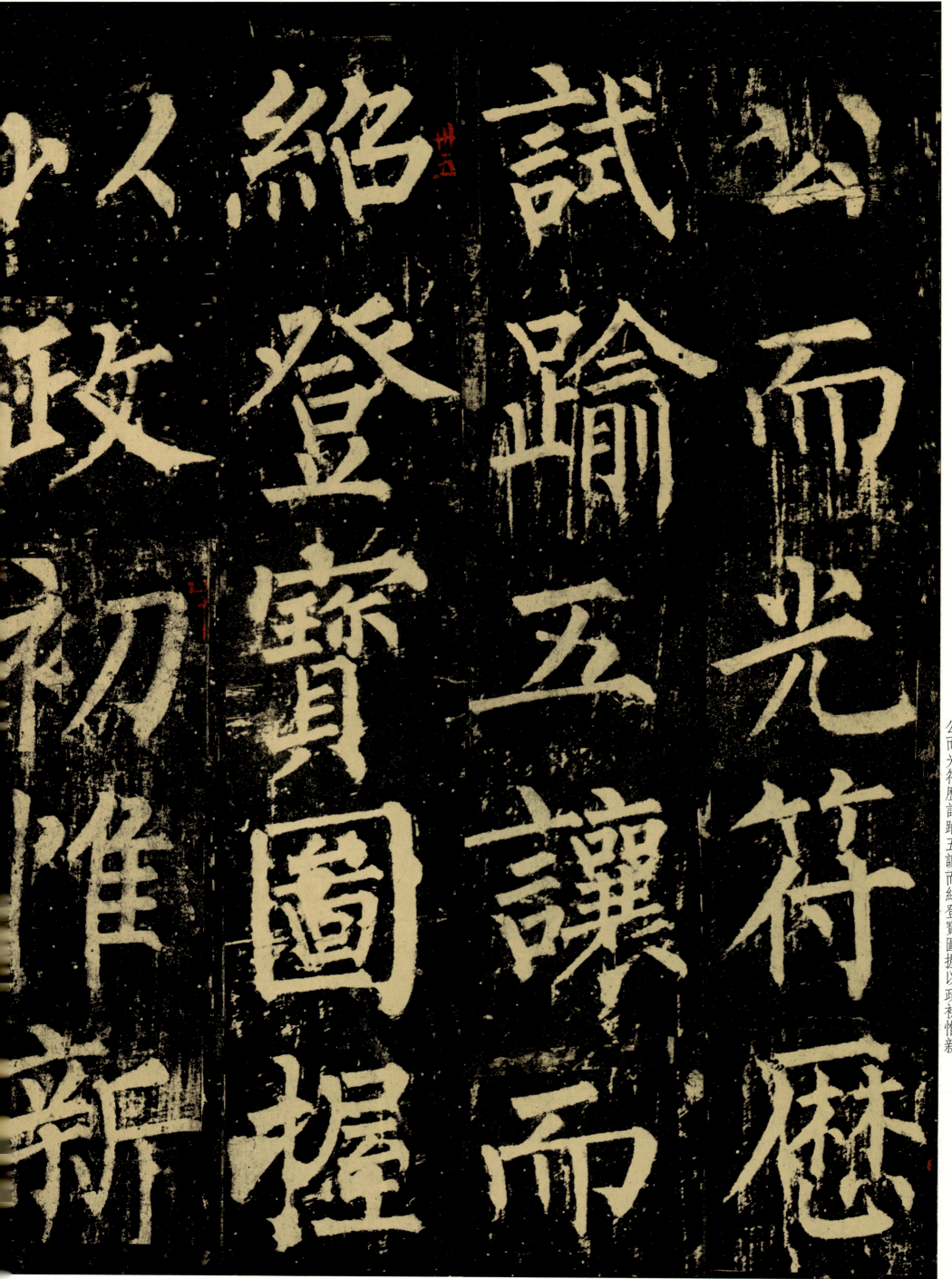

公而光符歷試踰五讓而紹登寶圖握以政初惟新

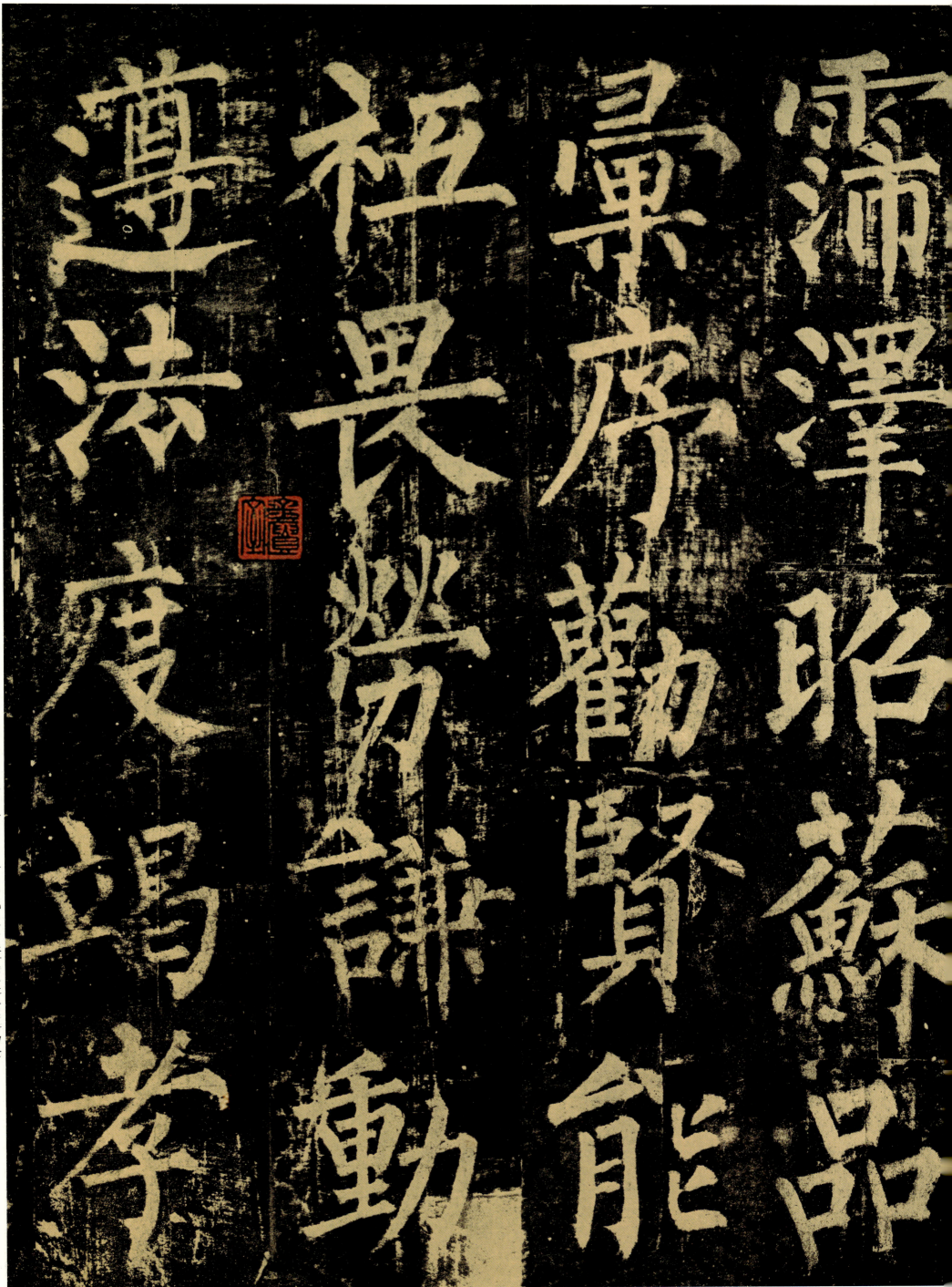

霈澤昭蘇品彙序勸賢能祇畏勞謙勤遵法度竭孝

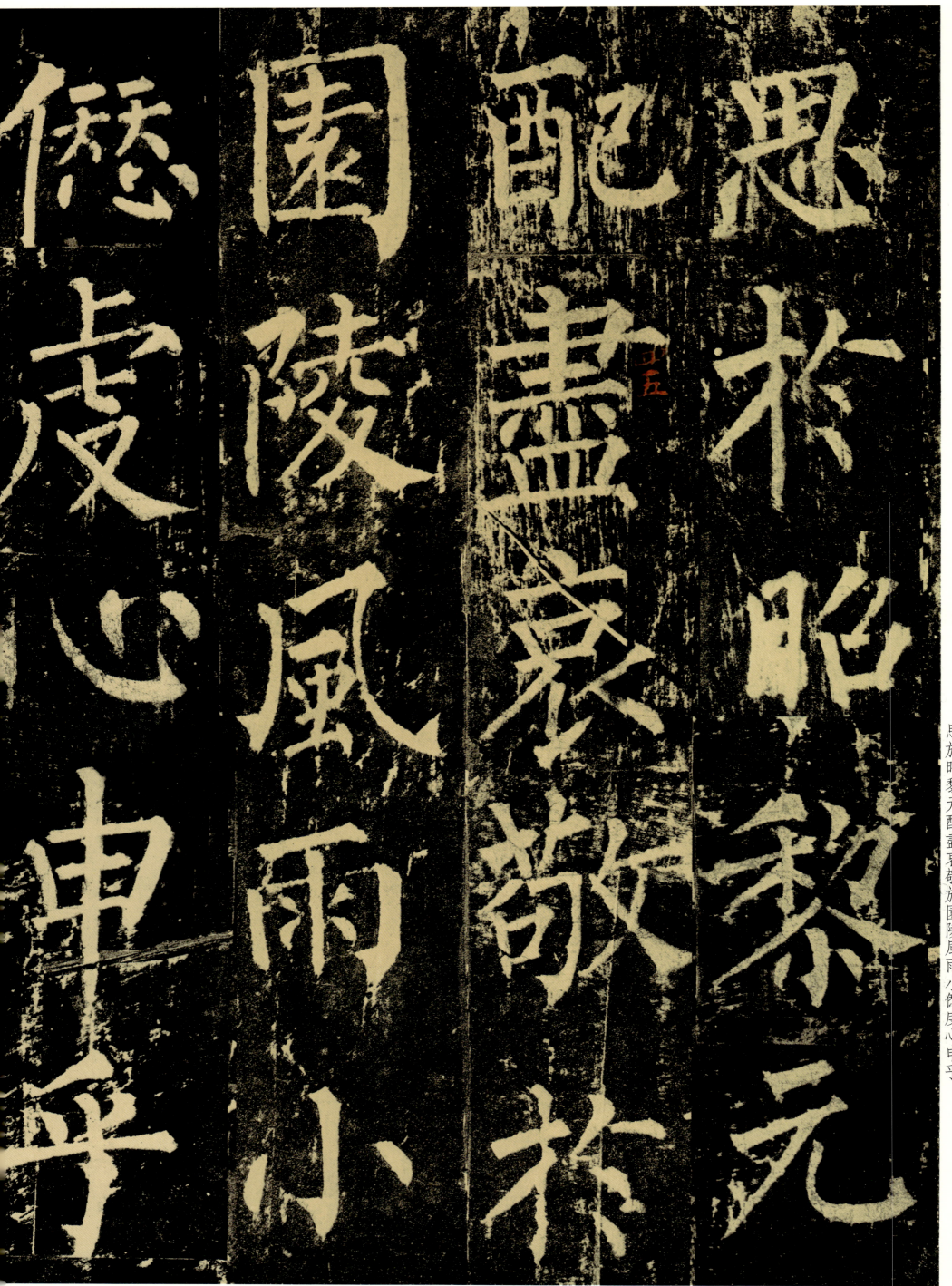

思於昭黎元配盡哀敬於園陵風雨小愆虔心申乎

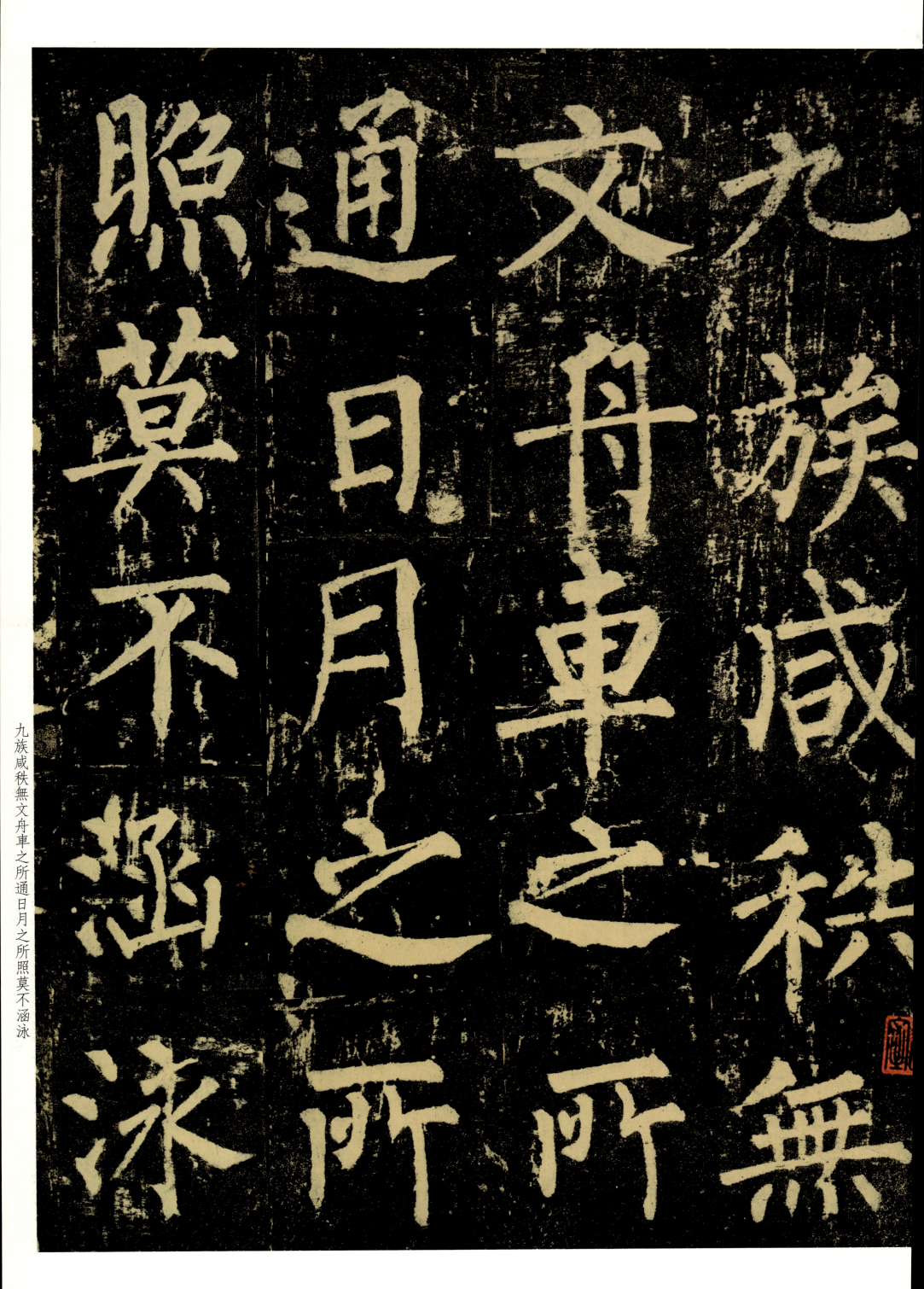

九族咸秩無文舟車之所通日月之所照莫不涵泳

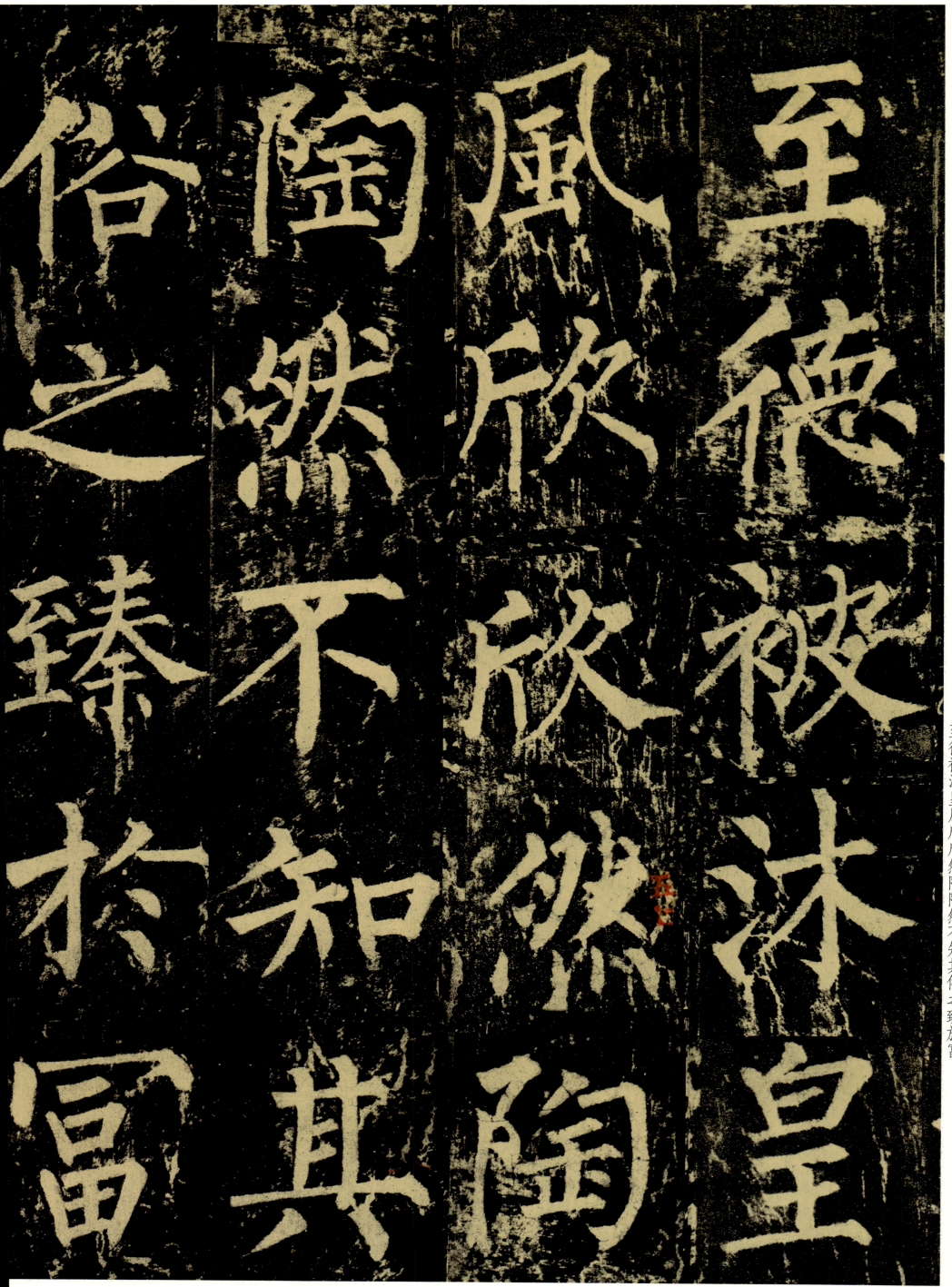

至德被沐皇風欣欣然陶陶然不知其俗之臻於富

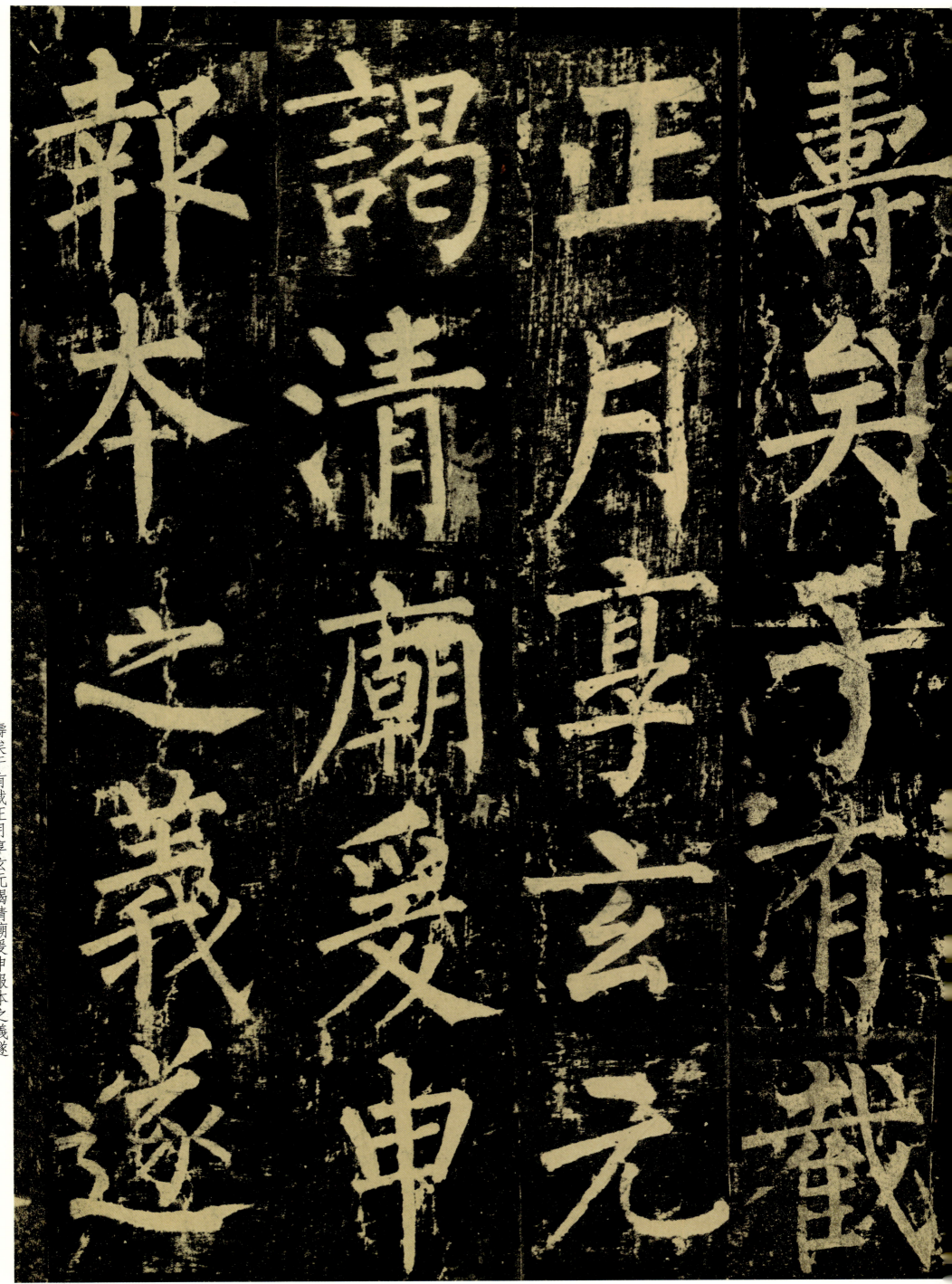

壽矣于有截正月享玄元謁清廟爰申報本之義遂

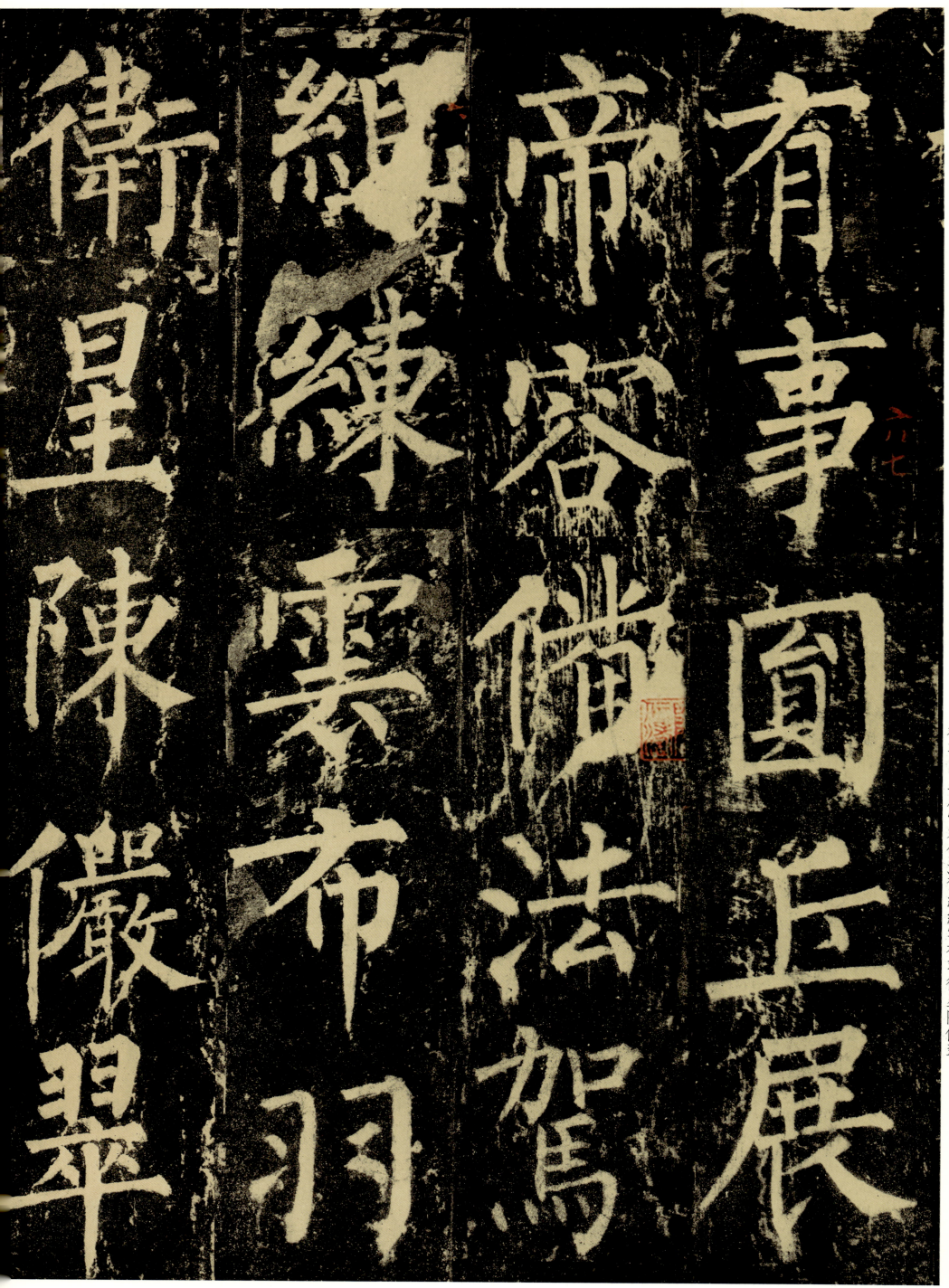

有事圓丘展帝容備法駕組練雲布羽衛星陳儀翠

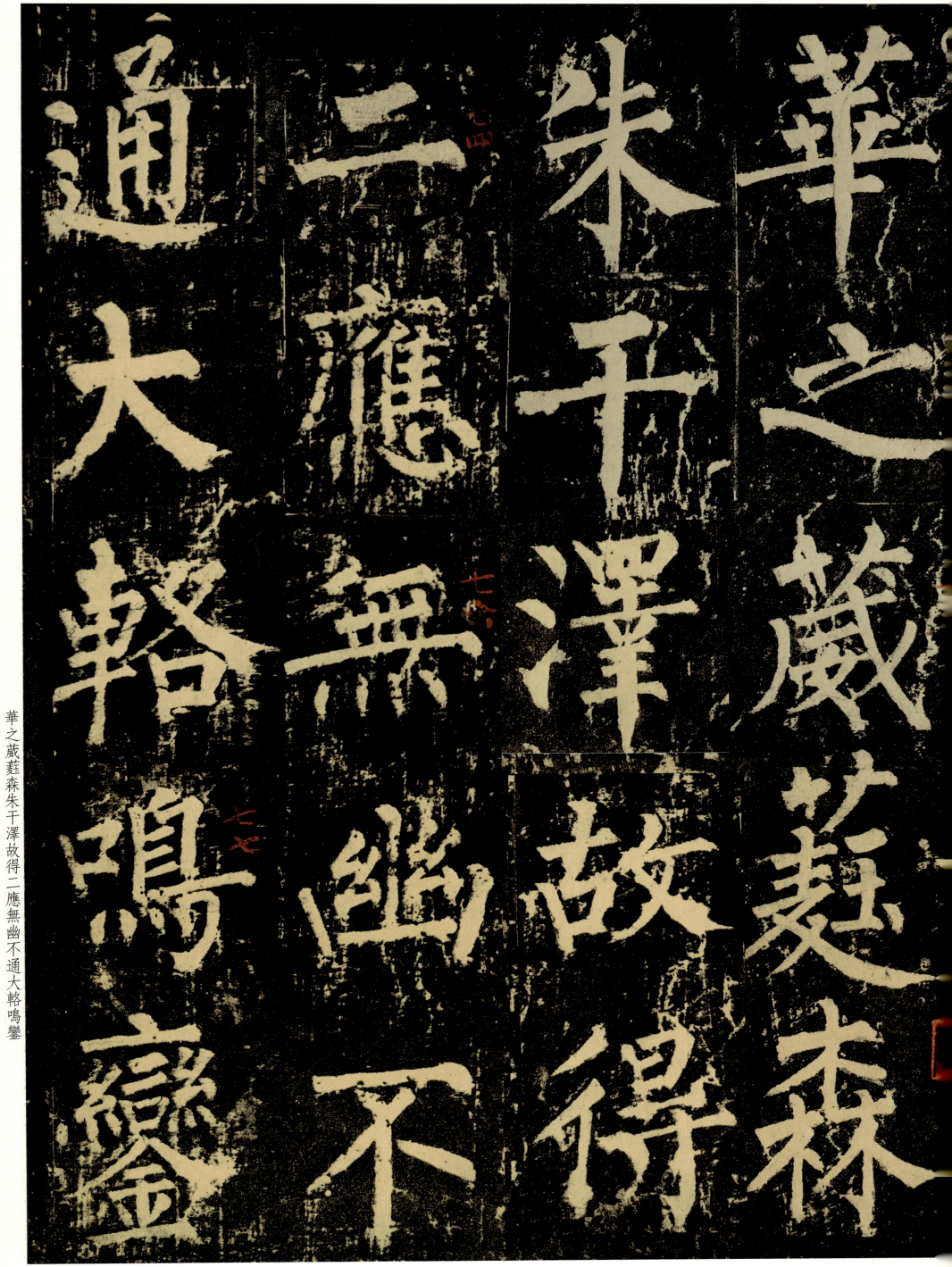

華之葳蕤森朱干澤故得二應無幽不通大輅鳴鑾

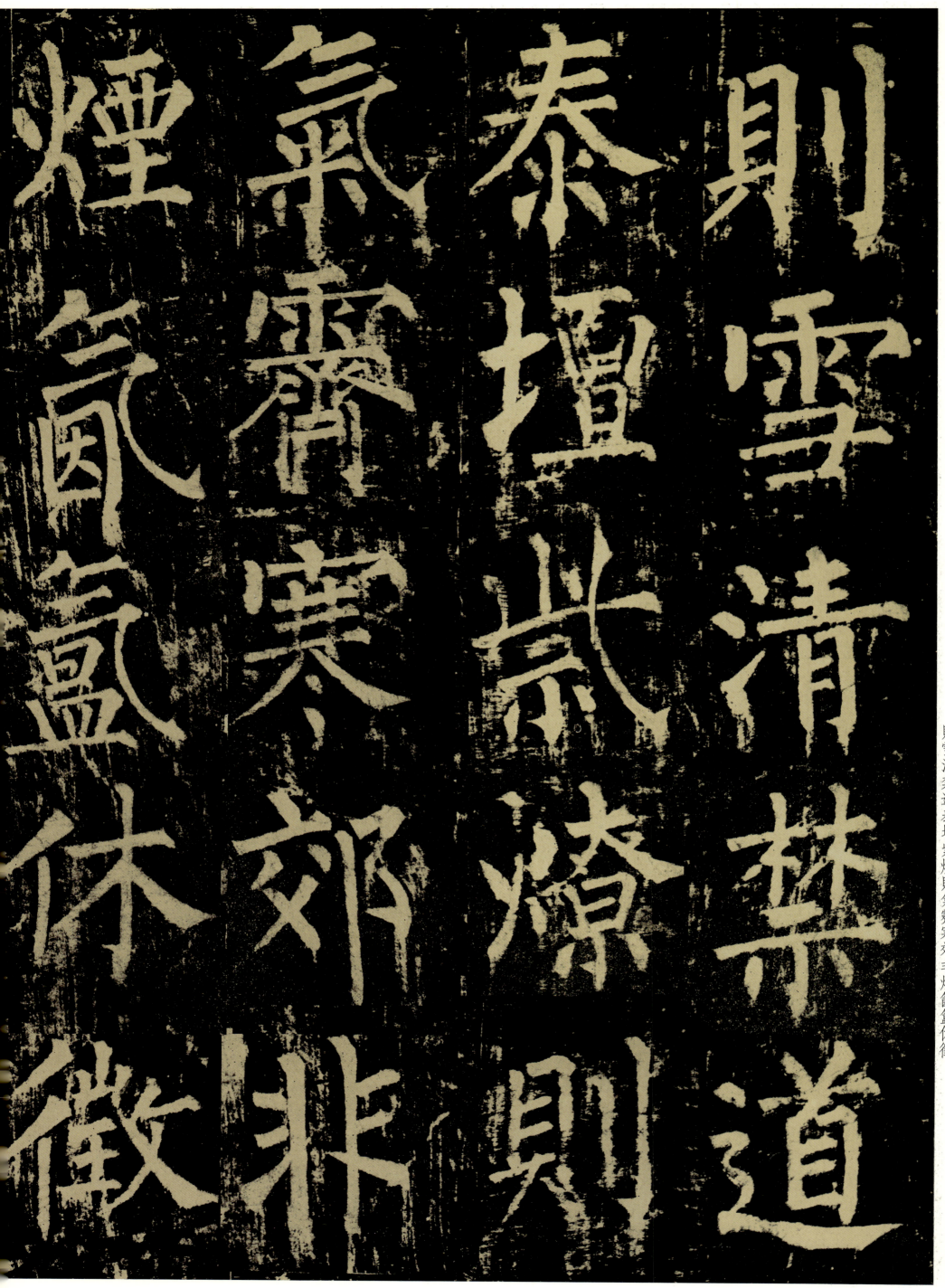

則雪清禁道泰壇紫燎則氣霽寒郊非煙氤氲休徵

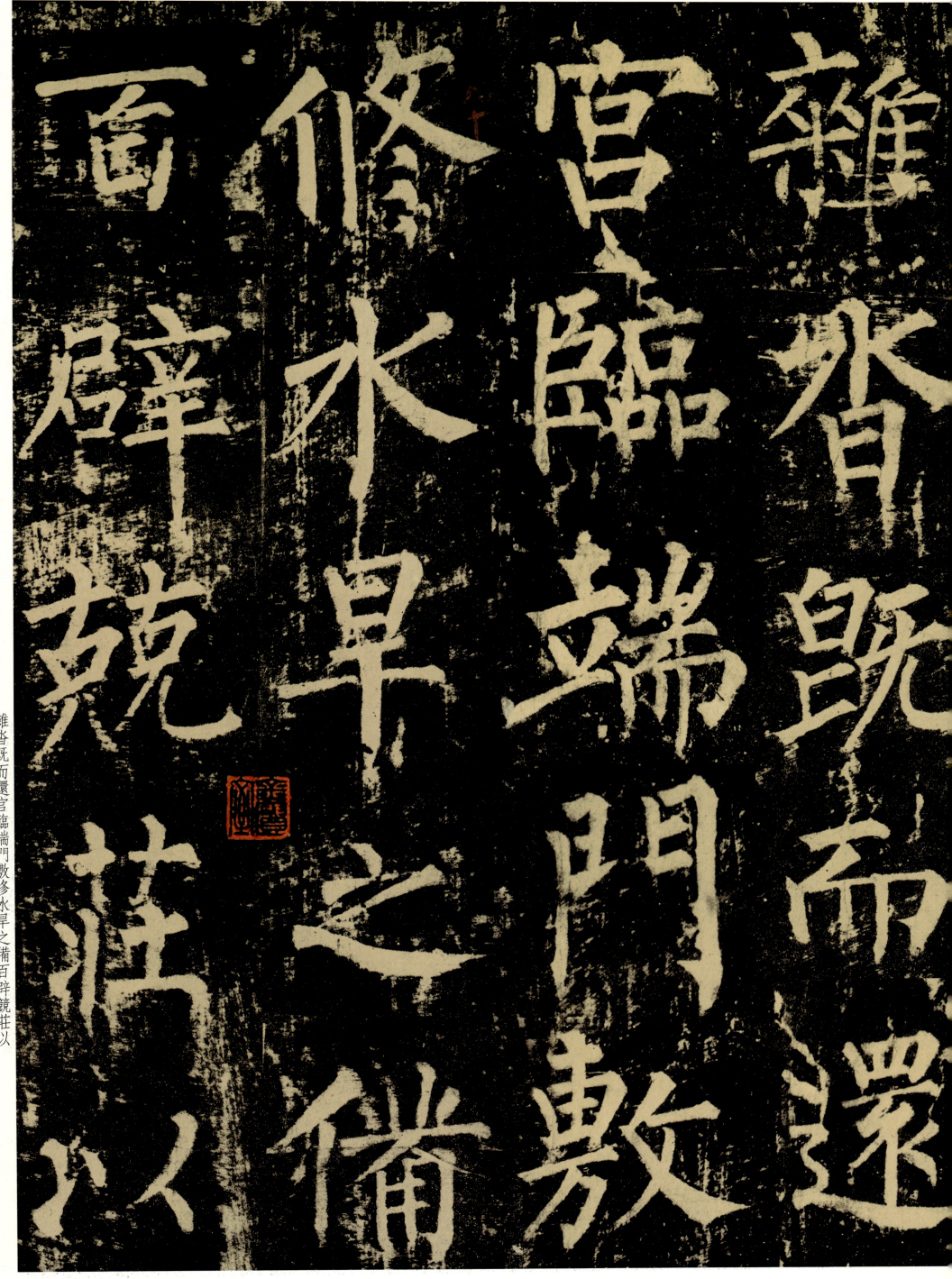

雜沓既而還宮臨端門敷修水旱之備百辟競莊以

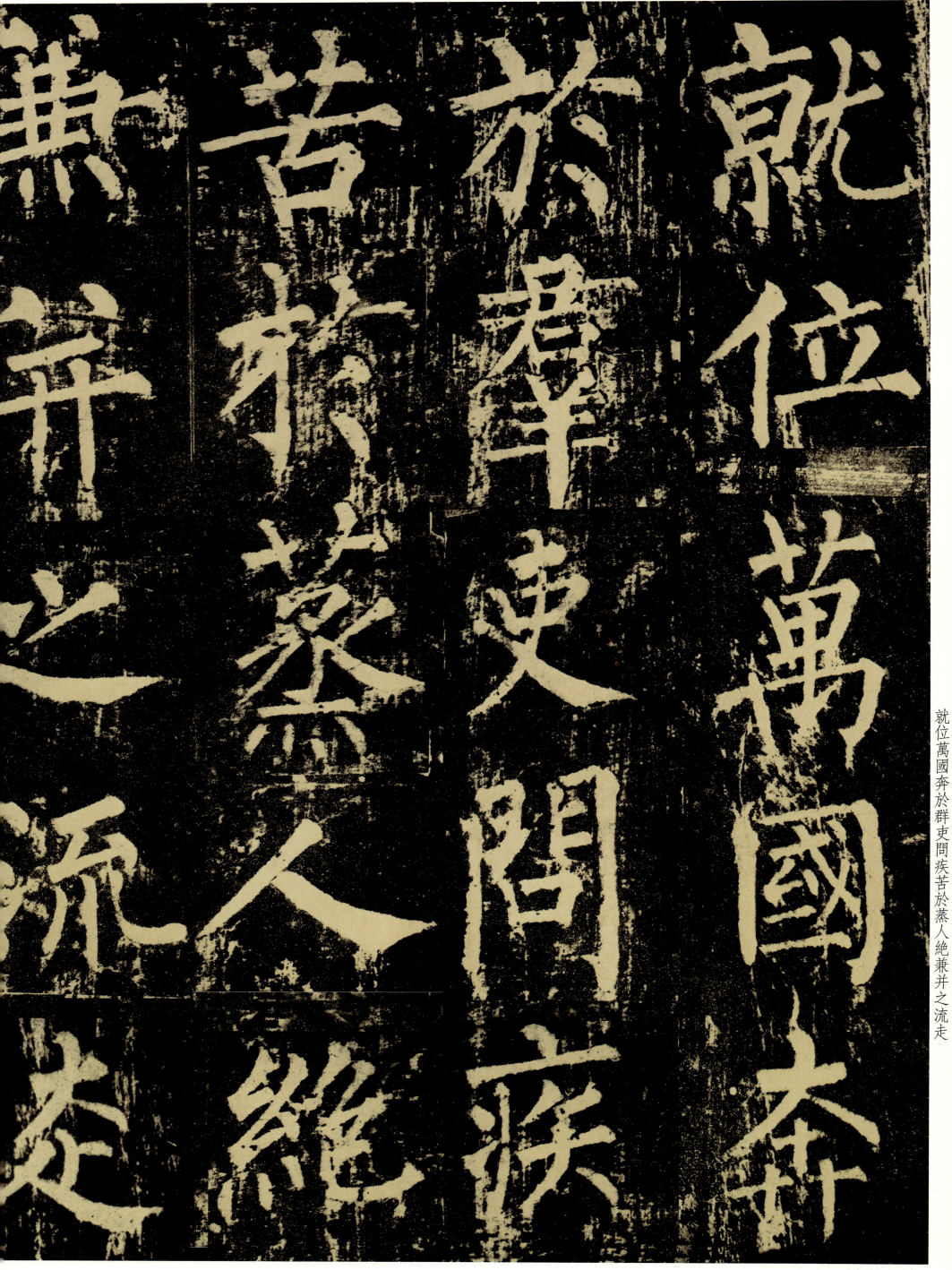

就位萬國奔於群吏問疾苦於蒸人絕兼并之流走

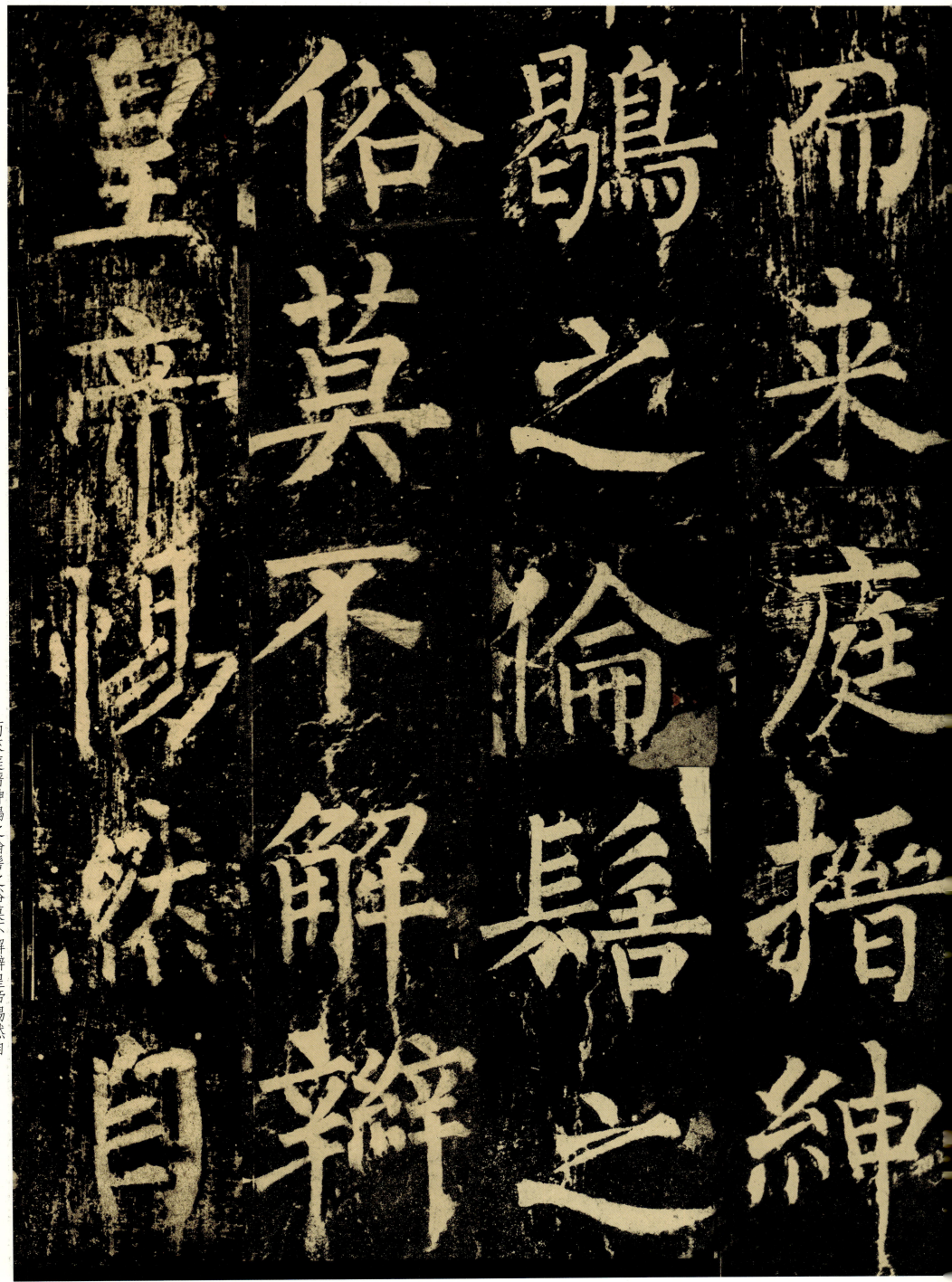

而來庭搢紳鵷之倫髫之俗莫不解辯皇帝惕然自

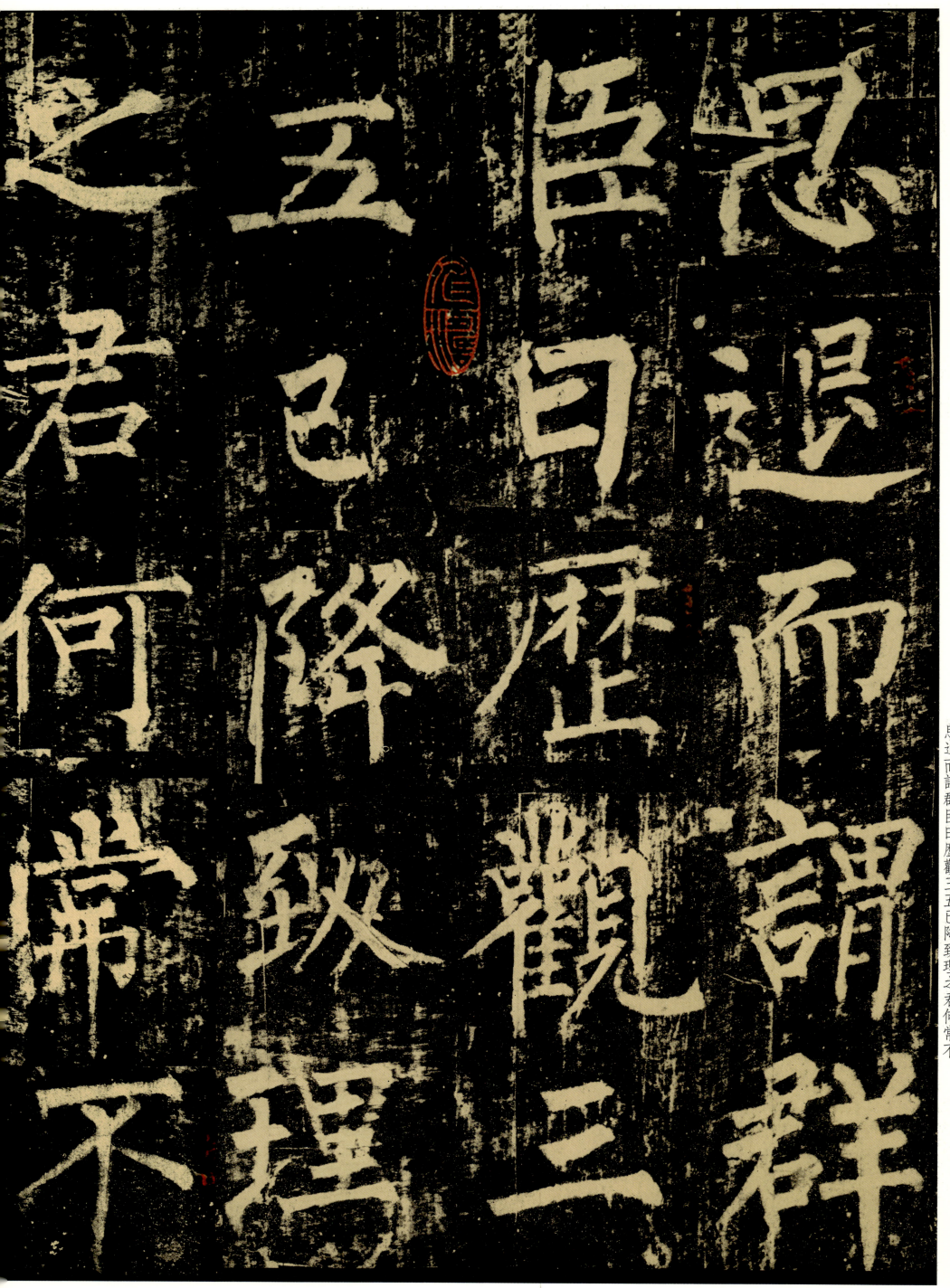

思退而謂群臣曰歷觀三五已降致理之君何常不

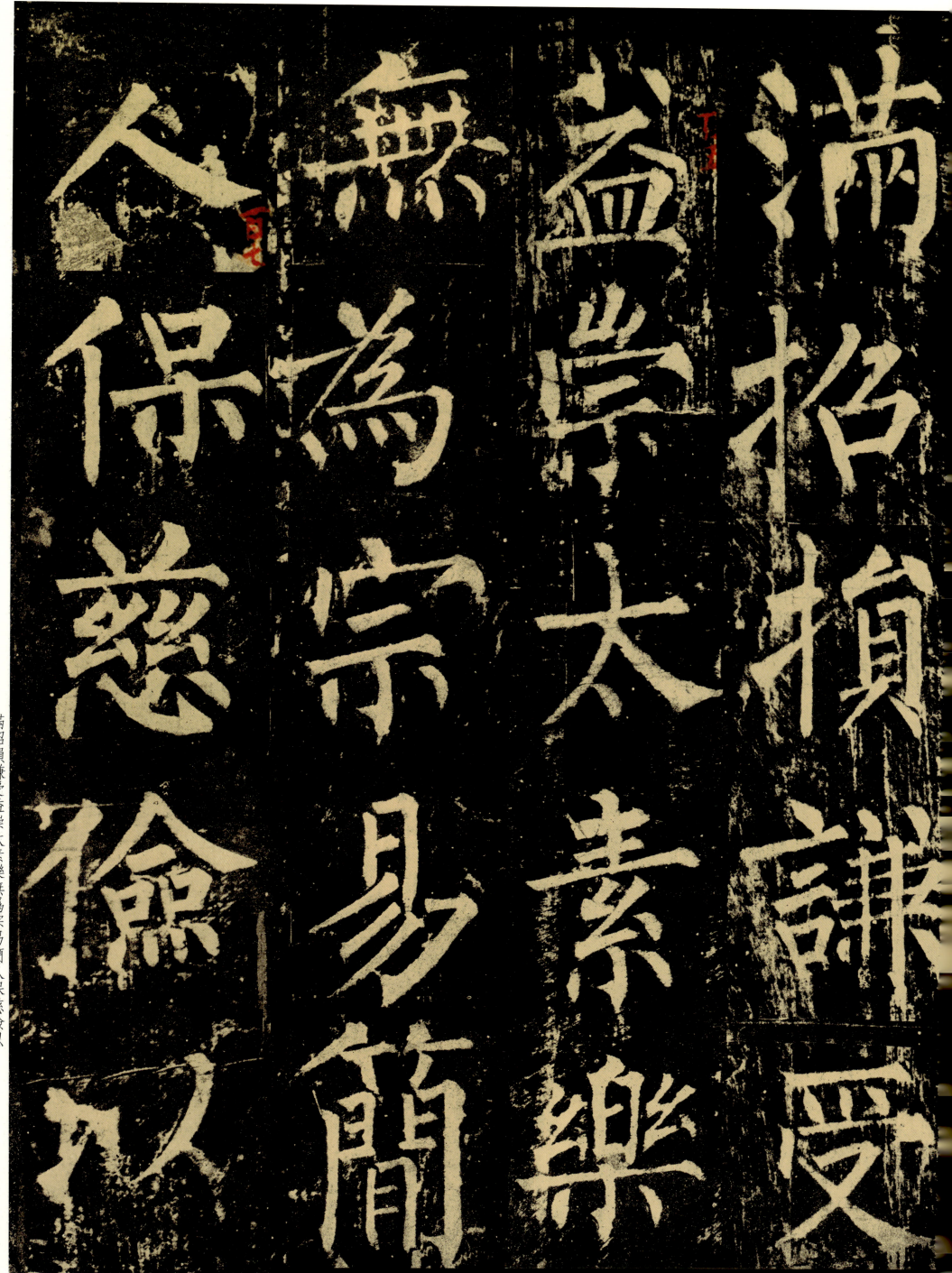

滿招損謙受益崇太素樂無爲宗易簡人保慈儉以

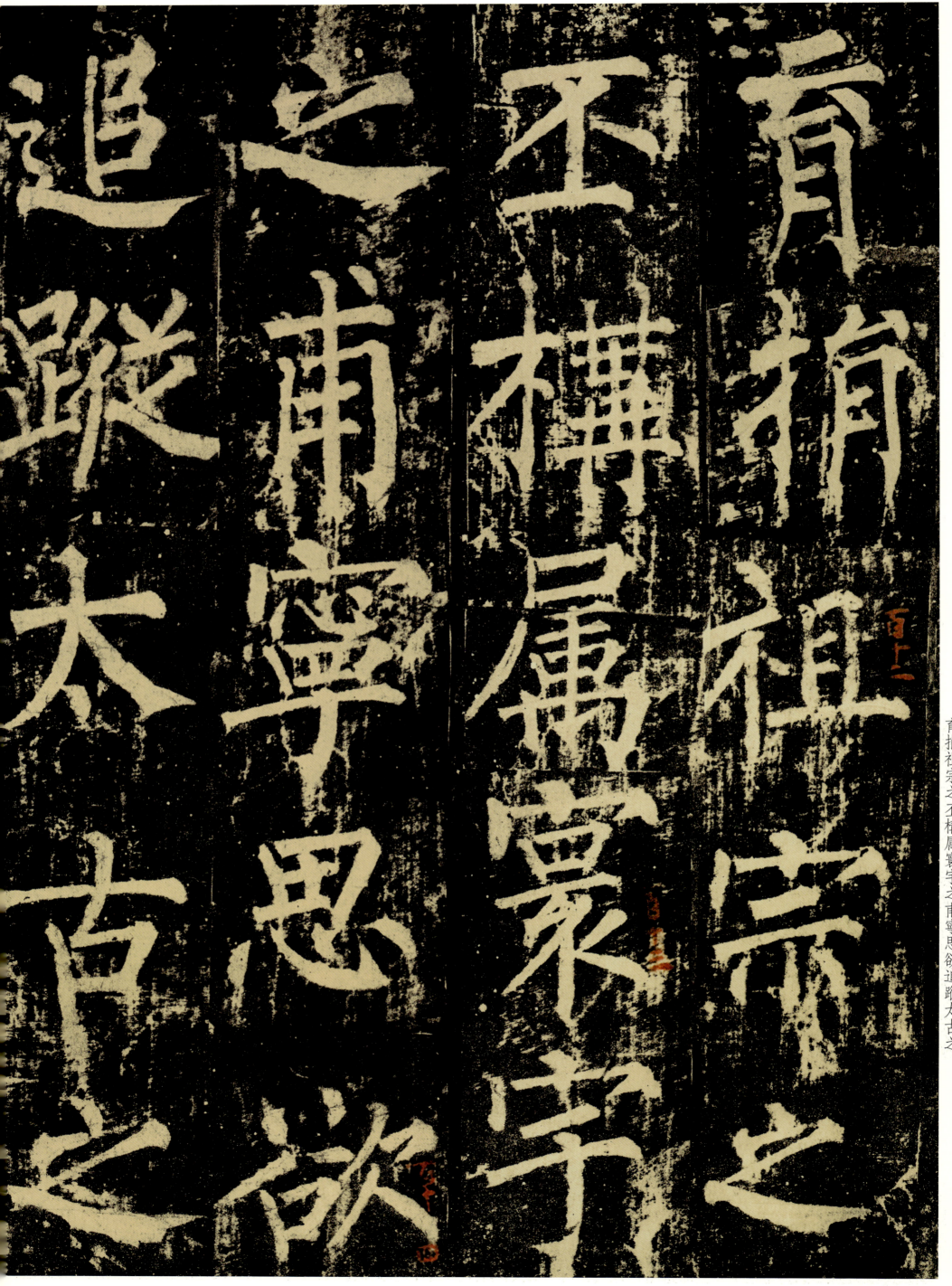

育捐祖宗之丕構属寰宇之甫寧思欲追蹤太古之

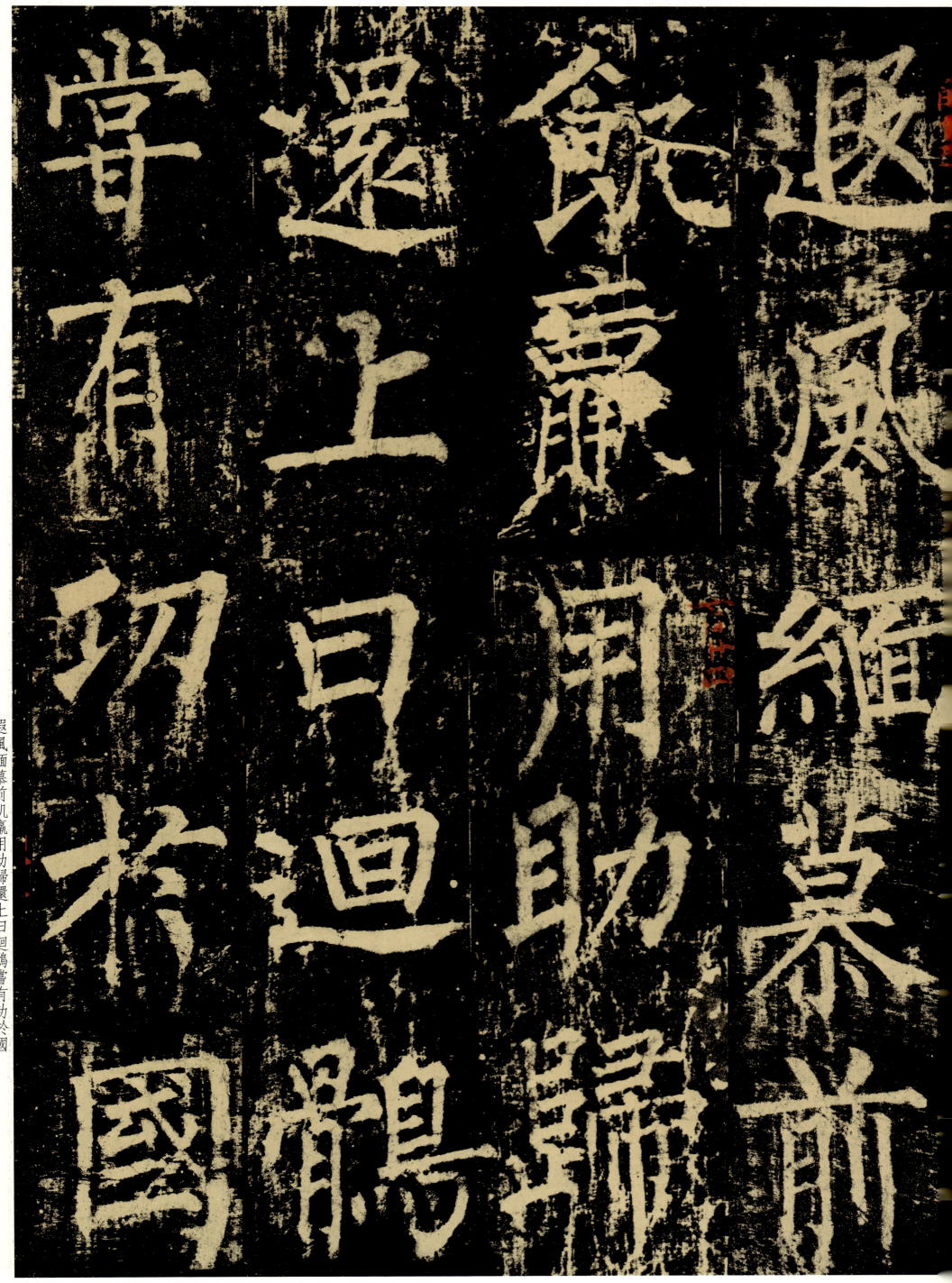

遐風緬慕前飢羸用助歸還上曰迴鶻嘗有功於國

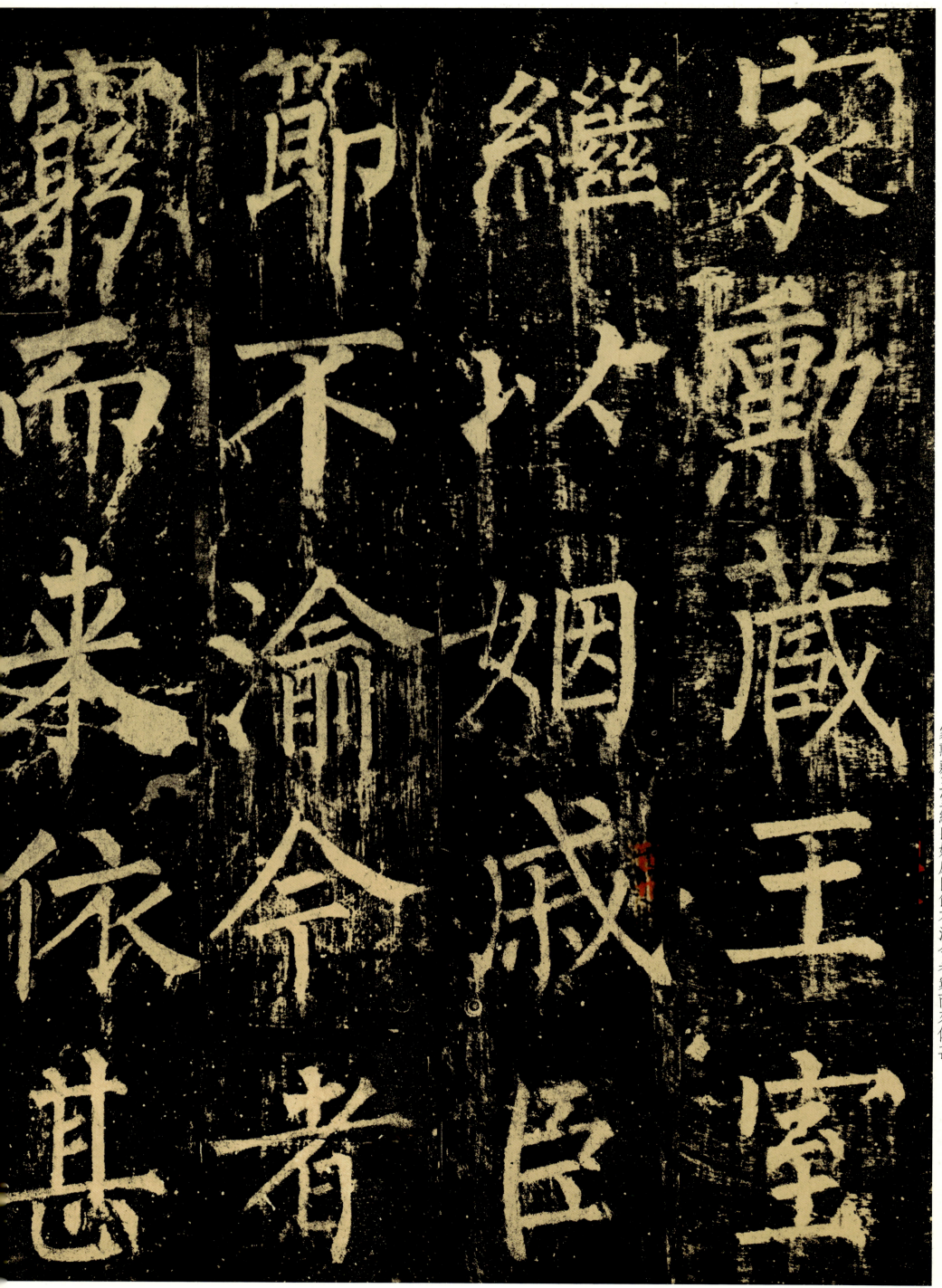

家勳藏王室繼以姻戚臣節不渝今者窮而來依甚

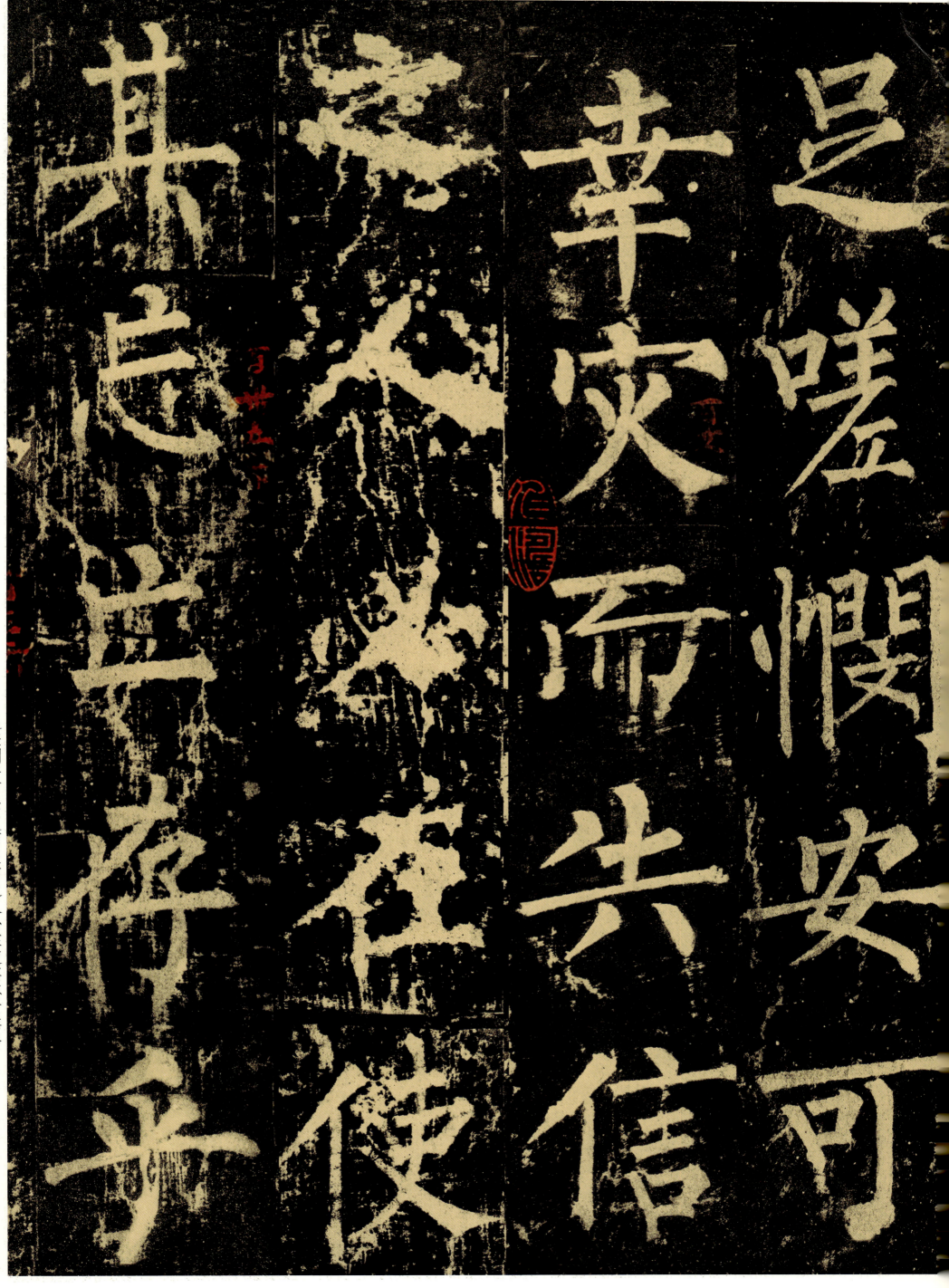

足嗟悯安可幸灾而失信之人必在使其忘亡存乎

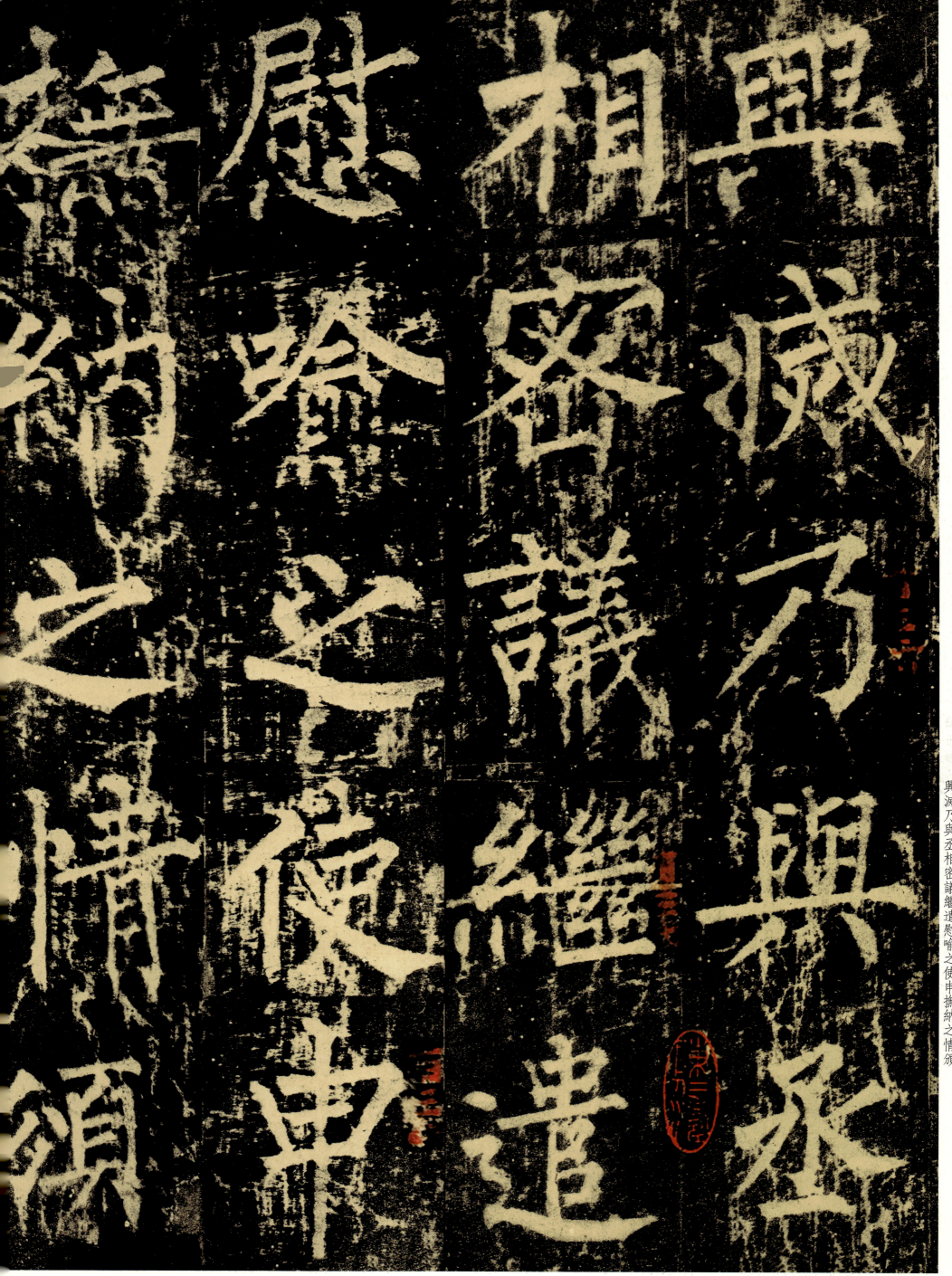

興滅乃與丞相密議繼遣慰喻之使申撫納之情頒

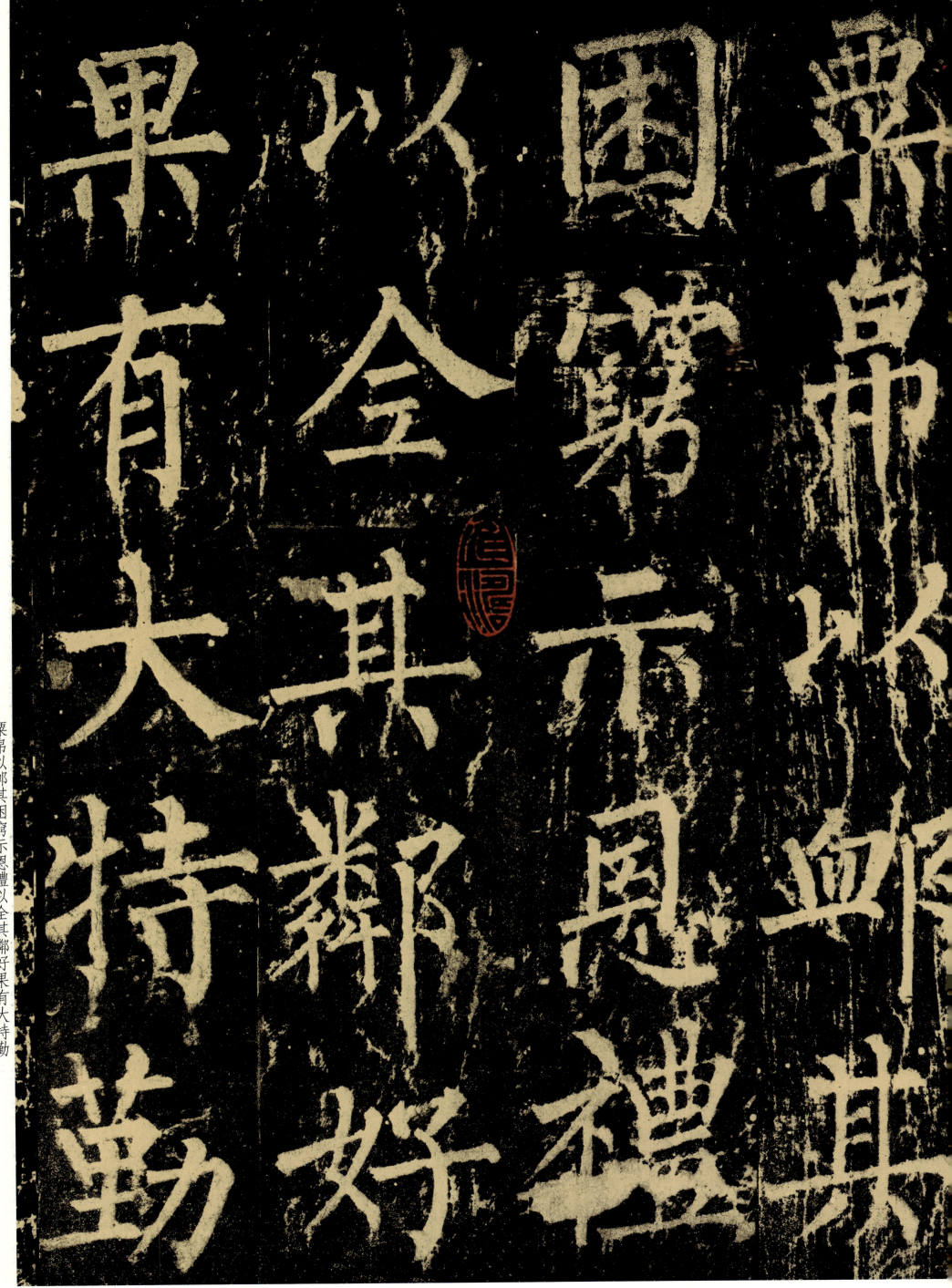

粟帛以卹其困窮示恩禮以全其鄰好果有大特勤

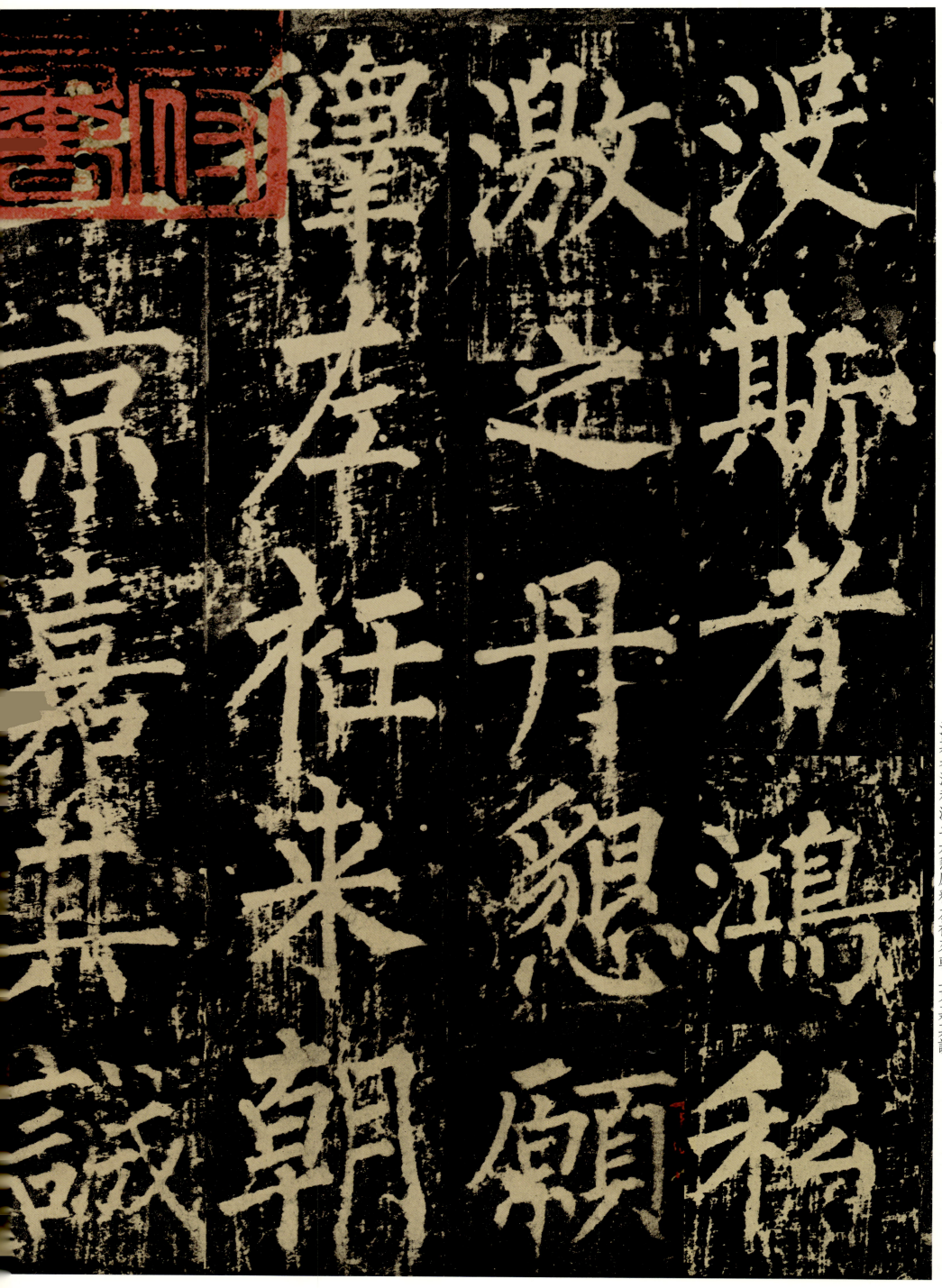

没斯者鴻私激之丹懇願釋左衽來朝上京嘉其誠